U0131562

熊猫
印记

国家林业和草原局 主编

中国林业出版社
CFPH China Forestry Publishing House

请叫我：**哒宝**

大熊猫

的故事！

国宝
大熊猫

《熊猫印记》编委会

主　　任	谭光明	闫　振	王志高	
副主任	王维胜	陈嘉文	黄采艺	路永斌
	成　吉	武明录		
顾　　问	陈　铎	张和民		

主　　编	路永斌				
副主编	段兆刚	巴连柱	刘苇萍（执行）	李德生	
编　　委	王永跃	航　宇	王　伦	杨　建	衡　毅
	黄　炎	仇　剑	黄　治	凌珊珊	邓　勤
	李　伟	邱　宇	安礼波	王季思	简从炯
	李传有	刘　梅	王　淳	陈治君	黄　杨
	宋丽君	王玉斌	龙婷婷	罗春涛	林冰森

目录

救助大熊猫"龙龙" 04

藏族学生喂养野生大熊猫 04

佛坪村民有爱心 06

村民跨河护送患病大熊猫 07

温暖的怀抱 08

寻找失踪的"圆圆" 10

大熊猫小课堂 12

喝初乳的大熊猫幼崽 14

茁壮成长 16

刚出生的大熊猫双胞胎 18

罕见的大熊猫三胞胎 19

生命奇迹"小优" 20

抢救小仙女"乔伊" 21

大熊猫小课堂 22

黏人的"和和" 24

负责任的养母"怡畅" 26

求上进的"福龙" 28

外柔内刚的"小铃铛" 30

小团子们的聚会 32

勇敢无畏的大熊猫幼崽 34

最难叫下树的幼崽 36

大熊猫小课堂 38

会剥粽子的"星月" 40

"草草"的使命 41

"淘淘"历险记 42

爱爬树的宝宝 44

回归大自然的"张想" 46

和妈妈学本领 48

"小核桃"出逃记 50

奔向大自然 52

雪中行 53

有天赋的"映雪" 54

大熊猫小课堂 56

大熊猫
的
故事

与病魔抗争的"鹏鹏"　58

不偏心的"水秀"妈妈　60

"戴立"谈恋爱　61

众星捧月的"泰山"　62

暴雨的考验　64

野化放归的先驱　66

网红"冰冰"　68

长途跋涉的"张想"　70

大熊猫小课堂　72

万众瞩目的"美生"　74

他乡遇故人　76

听不懂家乡话的"贝贝"　78

中荷两国的友好使者　79

英雄母亲"阳阳"　80

"拯救"动物园的友好使者　82

大明星"香香"　83

海归大熊猫　84

野性十足的"珍漂亮"　86

我们的"小礼物"　88

大熊猫小课堂　90

不一样的"七仔"　92

雅安城市吉祥物　94

警惕的野生大熊猫　96

野外友好的大熊猫幼崽　97

星空下的小木屋　98

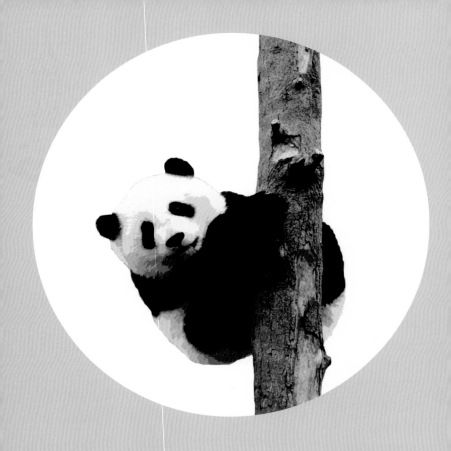

王庆九 摄

大熊猫保护能取得如今的卓越成效，是政府、科研人员和社会公众共同付出努力的结果。在保护大熊猫的道路上，涌现出许多令人动容的故事。**我们精心选编了 52 个有代表性的故事**，比如：三只脚大熊猫"戴立"的故事、"淘淘"野化放归的故事、佛坪村民救助大熊猫幼崽的故事、**抢救小仙女"乔伊"的故事**……这些故事让我们更真切地感受到保护大熊猫这条道路的艰辛。

希望这些故事，让大家在了解大熊猫保护工作的点滴之余，**内心能被温暖和鼓舞**。

保护国宝
大熊猫

你好！

出生一个月左右的大熊猫宝宝无意间挥动前掌，像在跟我们打招呼。🐾

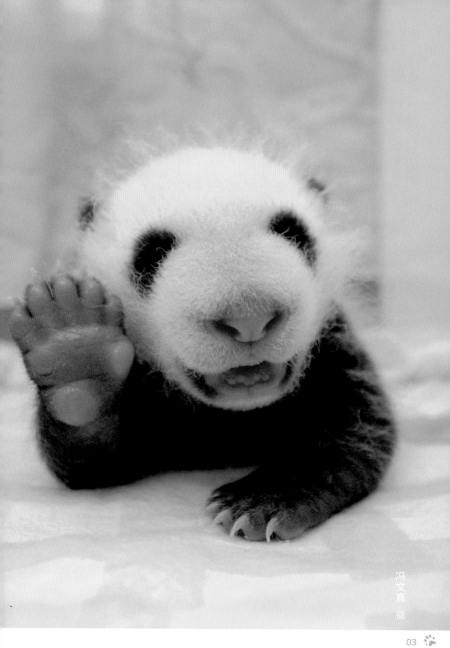

冯文真 摄

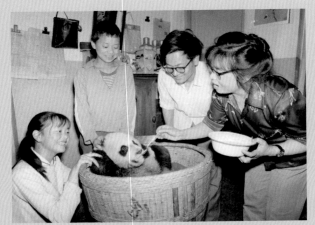

金勖琪 摄

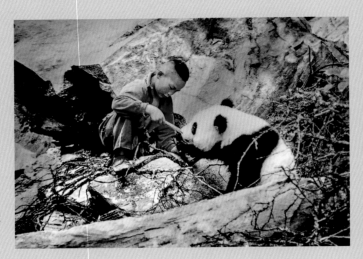

贾 斌 摄

救助大熊猫「龙龙」

1983年，四川大熊猫栖息地多处竹子开花枯死，野生大熊猫面临严重生存危机。1984年，四川平武县林业局职工钟肇敏救助了一只受病饿威胁的大熊猫幼崽"龙龙"。虽然当时条件简陋，但是人们还是想办法找来了牛奶和玉米面，每天喂养"龙龙"，直到它被送到专门的大熊猫保护机构。

藏族学生喂养野生大熊猫

1984年3月，夹金山下12岁的藏族学生昂卡乓在放学回家途中遇到一只病饿大熊猫。他急忙跑回家拿来玉米馍馍喂它。担心大熊猫受凉，昂卡乓又拾来柴火为它取暖，陪它度过了一个寒冷的夜晚。直到第二天亲眼看着大人们将它送到保护区，昂卡乓才安心离开。

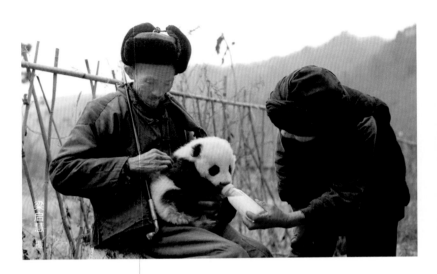

梁启慧 摄

佛坪村民
有爱心

1991年11月，陕西佛坪自然保护区的巡护员发现了一只被妈妈遗弃的大熊猫幼崽。巡护员找到家有婴儿的村民，村民将自家孙子食用的奶粉和使用的奶瓶拿出来，及时为嗷嗷待哺的大熊猫幼崽补充了能量，拯救了它的生命。

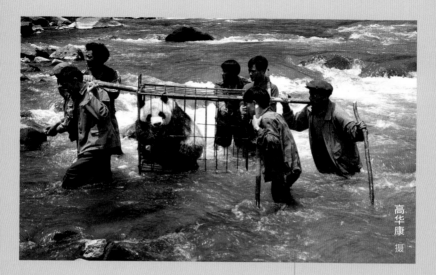

高华康 摄

1984年7月，为抢救一只生命垂危的野生大熊猫，在交通极为不便的四川宝兴县山区，几位当地村民自告奋勇抬着大熊猫艰难下山。他们越过齐腰深、水流湍急的宝兴河，成功将大熊猫安全送到了救治点医治。

村民跨河
护送患病大熊猫

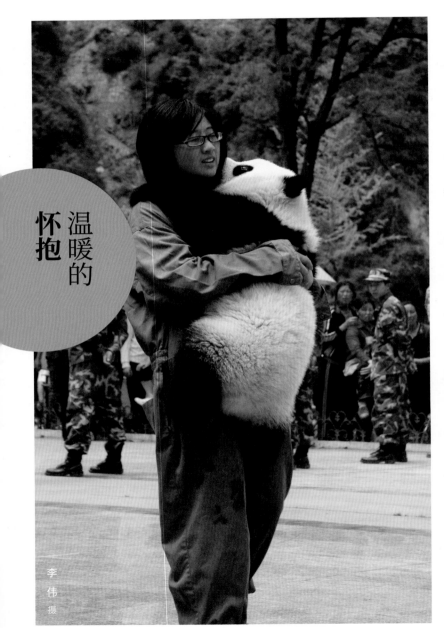

温暖的怀抱

李伟 摄

2008 年 5 月 12 日，四川汶川发生里氏 8 级特大地震。与震中直线距离不到 20 千米的中国大熊猫保护研究中心卧龙核桃坪基地遭受重创，大熊猫幼儿园被山上垮塌的石头严重损毁，幼崽们吓得四处逃窜。工作人员第一时间将他们转移至较为平坦的卧龙镇沙湾喂养。余震频繁，幼崽们惊恐不安，时刻需要饲养员的陪伴。一次余震中，一只 7 个月大的幼崽一口咬住饲养员刘娟的大腿，刘娟忍痛将它抱入怀中。此时的幼崽像孩子依恋妈妈一样，抱紧刘娟的脖子，怎么也不愿分开。

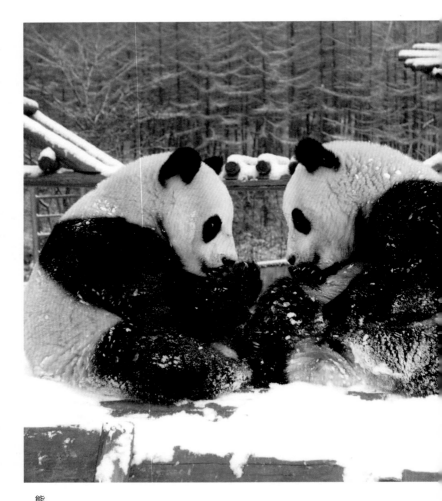

熊猫中心 供图

寻找失踪的「圆圆」

5·12 汶川地震后，当值的徐娅琳赶紧前往圈舍查看，"团团"因惊吓过度，傻站着一动不动，而"圆圆"却不见了踪影。徐娅琳和同事们冒着生命危险在野外一遍遍搜寻、呼唤。在震后第四天，大家终于找到了"圆圆"。徐娅琳看着"圆圆"惊魂未定的眼神，心里有说不出的难受。在她的精心呵护下，"团团""圆圆"逐渐走出地震的阴影。

大熊猫在动物分类学中属于哪个目？

答：食肉目。

大熊猫的视力好吗？

答：大熊猫的视力比较差，它生活在乔木与竹子覆盖的森林里，环境幽暗，可视距离较短，视力相对较弱。

有其他颜色的大熊猫吗？

答：大熊猫除常见的黑白相间毛色外，还有其他变异毛色。在陕西省的佛坪保护区和长青保护区先后发现过**棕色大熊猫**，在四川卧龙自然保护区发现过目前唯一一只**纯白色大熊猫**。

大熊猫的尾巴是黑色的还是白色的？

答：白色。

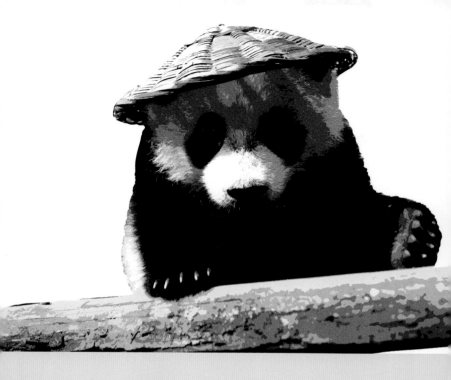

大熊猫
小课堂

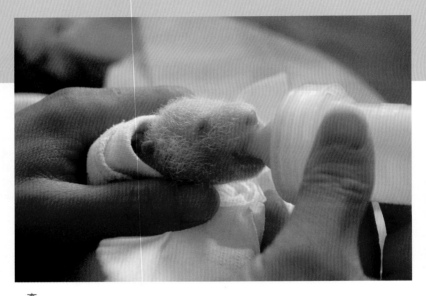

李
传
有

摄

喝初乳的大熊猫幼崽

大熊猫妈妈产下双胞胎后，通常会选择哺育强壮的一只，丢弃相对弱小的一只。圈养环境下，这只被遗弃的幼崽就会被送到育幼室进行人工育幼。大熊猫妈妈的初乳有丰富的营养，对幼崽的存活以及后期生长发育有着极其关键的作用，于是，当大熊猫妈妈产下双胞胎后，饲养员都会采集它的初乳，送去育幼室喂养另一只幼崽，以保证两只幼崽都能健康成长。

茁壮成长

刚出生的大熊猫通体粉红色,带有稀疏的白毛。在工作人员的精心照料下,一个月的它已经长出黑色的耳朵、眼眶、腿和肩带,变得和妈妈更像了。每天,工作人员会定时给它喂奶、帮助它排便。看!这只小家伙正趴在工作人员为它准备的干净床单上休息呢,好不惬意。

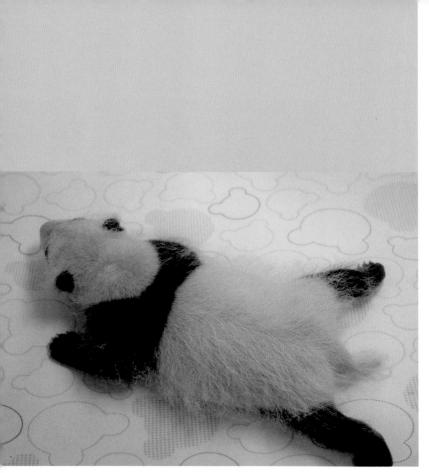

李传有 摄

刚出生的大熊猫双胞胎

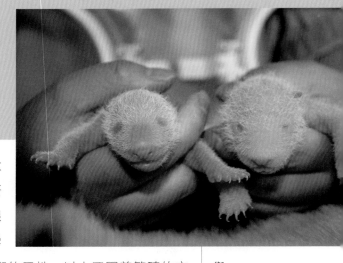

衡毅 摄

为了保护大熊猫，科研人员通过跟踪监测，学习和掌握它们的习性，以人工圈养繁殖的方式保存大熊猫种源，攻克"发情难、配种受孕难、育幼成活难"等科技难关，成功繁育大熊猫。随着饲养技术的不断突破，圈养大熊猫的体质也越来越好，产下双胞胎的几率不断提高。刚产下的双胞胎，其中一只会被饲养员从大熊猫妈妈那里"骗"出来，送去育幼室体检和饲养，确保幼崽健康长大。

罕见的大熊猫三胞胎

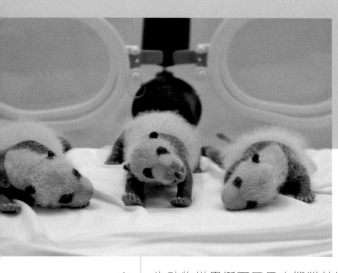

李树武 摄

2014 年 7 月 29 日，大熊猫"菊笑"在广州长隆野生动物世界诞下三只大熊猫幼崽，这是全球第一例全部存活的大熊猫三胞胎。熊猫中心的专家和长隆的专业饲养团队全天候守护，日夜监护宝宝的成长和健康状况。在三胞胎满月之际，长隆集团启动全球征名活动，共收到来自五大洲的 100 多万个征名方案。最终，它们被分别取名为"萌萌""帅帅""酷酷"。

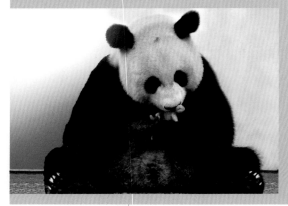

刘梅 摄

生命奇迹「小优」

"小优"出生后体重 80 克左右，活力差、叫声弱，属于"羸弱型"。妈妈将它叼抱在怀中，但"小优"叫声低沉嘶哑，活力达不到正常标准，这是一个危险的"信号"。饲养员发现它的两个后肢脚掌各缺失一个脚趾，这种情况极其少见，预测他的生命周期可能只有1个月。为了延续"小优"的生命，饲养员们给予了他最精细的照顾。"小优"一天天长大，性格活泼，招人喜爱。就在它过完一岁生日没多久，大家都以为它能健康长大，延续生命奇迹的时候，因突发疾病，"小优"医治无效死亡。它的离开让我们深刻体会到大熊猫人工饲养的不易，也为不断提升大熊猫疾病防控和救治水平积累了一定经验。

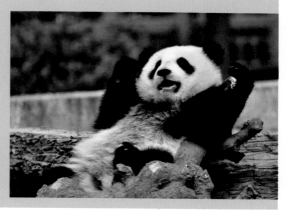

刘梅 摄

抢救小仙女「乔伊」

"乔伊"外形漂亮，被网友们称为大熊猫界的"小仙女"，但它能顺利长大实属不易。刚出生没多久，它就因为被妈妈"乔乔"无意压到而差点没了呼吸。幸亏饲养员谭成彬发现及时，迅速开车将"乔伊"送往育幼室。途中谭成彬轻拍它的背部，却没有任何反应，实在让人揪心。由于路面不平整，车忽然抖动了一下，随即"哇"的一声，"乔伊"开始动了。谭成彬总算松了一口气，但还是不敢放松警惕，直至将"乔伊"送到育幼室检查身体确定无恙后，他才彻底放下了心。

大熊猫有多少颗牙齿？

答：大熊猫乳齿有 24 颗，
恒齿 40 ～ 42 颗。

大熊猫的脚有几趾？

答：大熊猫的前、后脚各有 5 趾，其前脚还
有一个由籽骨特化而成的伪拇指。

大熊猫的毛皮柔软吗？

答：大熊猫被毛比较粗硬，有一定弹性，
底层有绒毛。它的被毛具有良好的保温防
潮作用，所以大熊猫在寒冷的雪地里也可
以正常生活。

成年大熊猫体长是多少？

答：大熊猫体长一般
120 ～ 180 厘米。

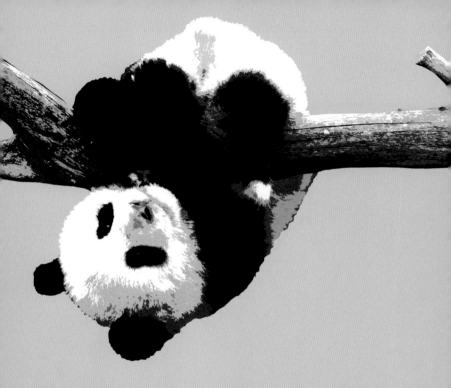

大熊猫
小课堂

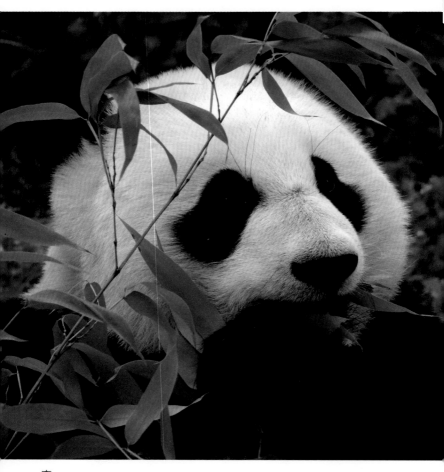

李传有

摄

黏人的「和和」

"和和"是"草草"参与野外引种后生下的孩子，拥有野外基因。越长大，"和和"的性格越来越外向，喜欢缠着小伙伴玩耍。两岁后，"和和"就和"辰汐"分到一个圈舍成了室友。每次饲养员来喂食，"和和"总会争取最佳位置，将"辰汐"推到一边，一只手还按着"辰汐"的头，不让它过来。但每次吃完竹子后，"和和"又喜欢黏着"辰汐"玩耍打闹，睡觉时也喜欢靠着"辰汐"，将前掌搭在它身上，不让它离开。

负责任的养母「怡畅」

2016年，初次产患的"怡畅"除了带自己的孩子，还当上了"干妈"，帮着哺育另一只幼患。每次饲养员路过"怡畅"的圈舍时，"怡畅"都会表现出极强的警惕性，会立刻走到幼患身边将其护在身下，盯着饲养员的动向，一旦饲养员稍微靠近，它就会发出低吼声警告。所以饲养员在进入它的圈舍前，会先轻声呼唤它的名字，待它不再警惕了再进去，喂完食后立刻出来，并为它关上圈舍门，让它在一个安静的环境下带患。

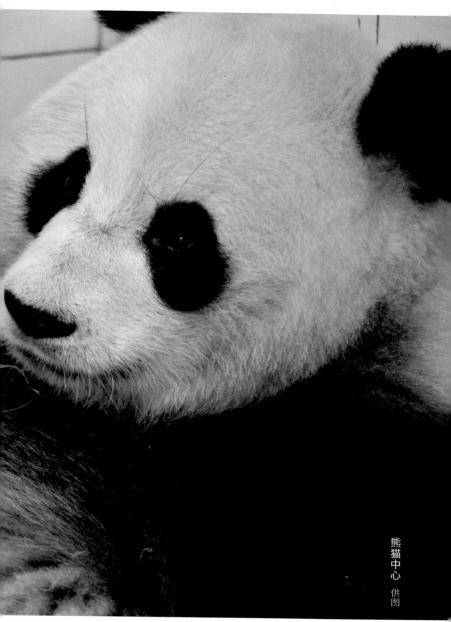

熊猫中心 供图

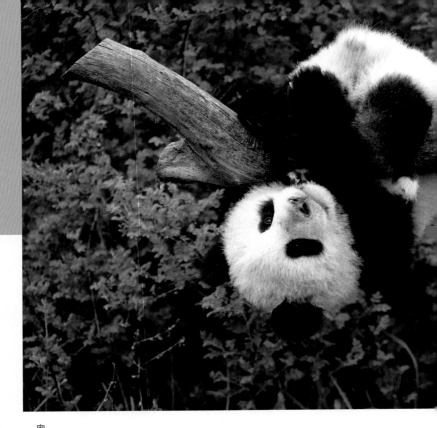

奥地利美泉宫动物园

供图

求上进的「福龙」

"福龙"出生在奥地利美泉宫动物园，一直随妈妈生活。半岁多时，"福龙"开始学爬树。每次出外场，它都会直奔大树，努力往上爬，但是妈妈"阳阳"很不放心，总会在树下守着，小心看护。多次练习后，"福龙"不仅可以爬到高处的树杈上，还时常做一些高难度的动作。瞧！它这个倒挂金钩的得意动作，似乎是在用行动告诉妈妈，它已经是强壮的男子汉了。

外柔内刚的「小铃铛」

"汶汶" 2019 年出生，母亲叫"阿灵"，网友为其起了小名"小铃铛"。"小铃铛"看起来十分呆萌、柔弱，但实则是个外柔内刚的小姑娘。"小铃铛"在幼儿园居住时，喜欢在固定的树杈上睡觉，每天早上吃完竹子就立刻爬上树守住自己的位置，同住的三只小伙伴试图争夺"宝座"，但都被这小姑娘"制服"。2020年春，红嘴蓝鹊发情时，脾气十分暴躁，乱飞乱叫，经常飞到"小铃铛"身边去啄它的毛，不到一岁的"小铃铛"毫不畏惧，一边和红嘴蓝鹊"打嘴仗"，一边出手还击，总能让红嘴蓝鹊乘兴而来，战败而去。

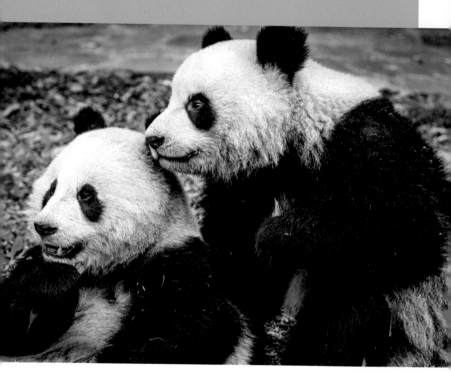

"汶汶"（左），"麒麟"（右）

黄伦斌 摄

小团子们的聚会

大熊猫幼崽上幼儿园前，饲养员们为它们举办了一场"见面会"，让它们提前熟悉彼此的气味和习性，为集体生活做准备。每只大熊猫幼崽都有不同的性格和脾气。经过相处，它们似乎熟悉了彼此，性格安静地聚集在一起"聊天"，性格外向的几个小家伙对见面会现场的大树产生了兴趣，似乎要比赛谁最先爬上去，以此在其他小伙伴面前树立威信，争当幼儿园的大班长。

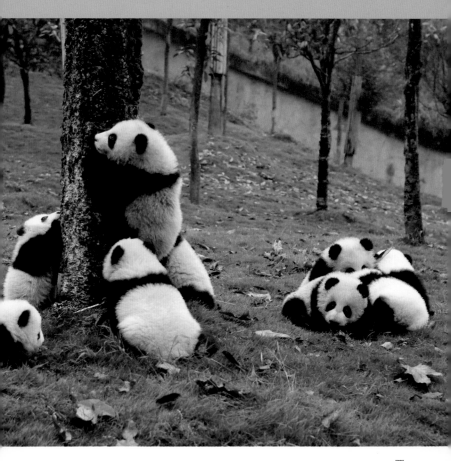

罗波

摄

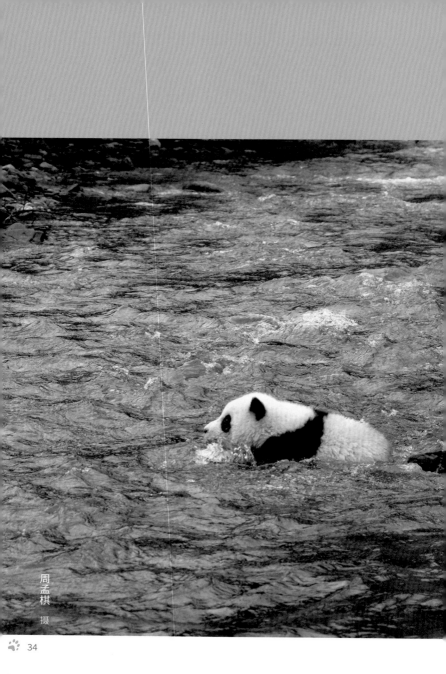

周孟棋 摄

勇敢无畏的大熊猫幼崽

大熊猫在半岁左右就到了喜欢探险和学习本领的年龄，对这个世界充满了好奇，逐步探索，积累本领。这只大熊猫幼崽在探索河流世界的同时，也学会了如何配合和利用水流的阻力，让自己早日掌握游泳本领。

最难叫下树的幼崽

在熊猫中心卧龙神树坪基地的幼儿园里，饲养员们搭建了大型的木架以丰容环境，大多数幼崽在吃完竹子后都会在木架上休息，只有这个小家伙每次都快速地吃完东西，并且第一个离开"餐厅"，到它的固定位置睡觉，似乎怕晚了一步，这个宝座就被其他小伙伴抢了。所以每天喂盆盆奶的环节是饲养员们最头疼的，每次都要在树下仰着头呼唤好久才能把它叫下来，饲养员们自我调侃：因为每天叫它下树，多年的颈椎病都治好了。

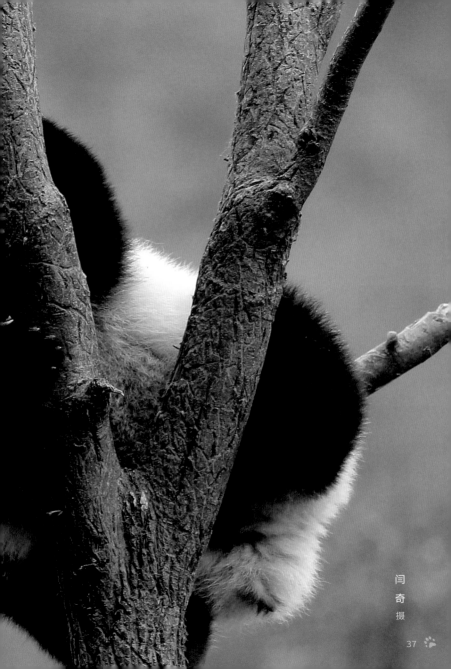

闫
奇
摄

大熊猫吃竹子有哪些讲究？

答：大熊猫在进食竹子时，会将竹叶收集成把，左边咬一口、右边咬一口；吃竹竿时，大熊猫会用牙齿剥掉竹竿外皮再食用。季节不同，大熊猫喜食的竹子种类和部位也有差异。

人工饲养成年大熊猫的主要食物有哪些？

答：竹子、竹笋约占食物总量的 95%，其他还要补充一些窝窝头或纤维饼干、苹果、梨、胡萝卜以及微量元素和维生素等。

大熊猫的模式标本产地在哪里？

答：在中国四川省宝兴县。

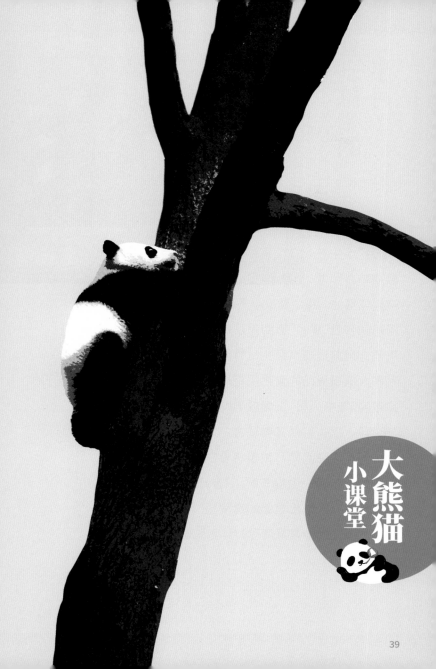

大熊猫小课堂

会剥粽子的「星月」

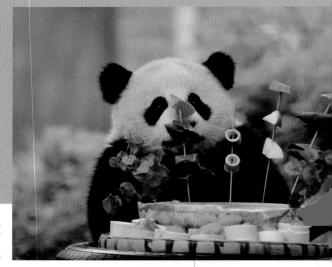

李传有 摄

"星月"出生在熊猫中心卧龙神树坪基地，是个调皮小子。七八个月大后，妈妈就带着"星月"搬到都江堰基地生活。端午节，饲养员将窝窝头、竹笋、苹果和胡萝卜等大熊猫爱吃的食物用粽叶包好，制作成别致的"端午大餐"，摆放到外场显眼位置。"星月"一眼看到便飞奔过去，好奇地围着果盘转圈，仔细闻闻，试着将食物从竹签上取下来。当拿到一个粽子时，"星月"小心翼翼地咬开粽叶，取出里面的窝窝头，开心地吃起来。围观的游客直夸"星月"真聪明！

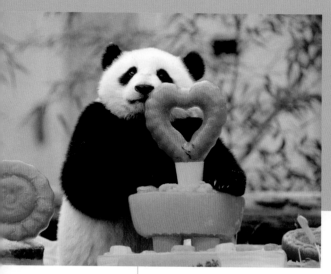

「草草」的使命

李传有 摄

2018 年 2 月 12 日，"草草"被饲养员从卧龙核桃坪基地转移到五一棚区域，正式踏上野外征婚之路。科研人员监测发现，"草草"在五一棚金瓜树沟区域两次成功与野生大熊猫完成交配。随后，饲养员就将"草草"诱捕回笼。7 月 25 日，"草草"顺利产下一对健康的龙凤胎，被命名为"和和""美美"。2019 年 6 月 12 日，吉尼斯世界纪录大中华区负责人为"和和""美美"颁发了"首例圈养大熊猫野外引种产下并存活的大熊猫双胞胎"吉尼斯世界纪录 TM 证书。

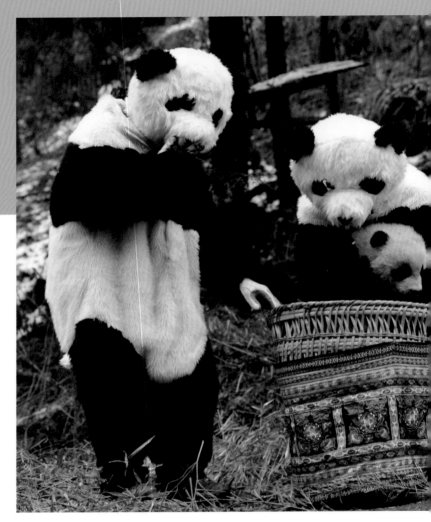

衡
毅
摄

作为第一只参与"母兽带崽"方式野化培训后放归自然并成功存活至今的大熊猫，"淘淘"很了不起。和其他的圈养大熊猫不同，它一出生就跟随母亲在野化培训圈里生活，由妈妈教授野外生存本领。在它即将放归自然准备接受麻醉时，才见到了人类的真容。此前，饲养员靠近它，都穿着涂有熊猫尿液和粪便气味的"伪装服"，因此，它从不依恋人类。2012 年10 月，"淘淘"在雅安市石棉县栗子坪自然保护区顺利放归，肩负着复壮野外种群、修复局域小种群的重大使命，在自然界里默默拓宽着圈养大熊猫的回归之路。

爱爬树的宝宝

大熊猫宝宝一般满 5 个月后就开始学习爬树。它们需要经历无数次的攀爬与摔跤才能慢慢成长。但是有妈妈带的宝宝学习起来相对要轻松许多，因为妈妈不仅能给它做示范，而且能在旁边保护它们。这个小家伙攀爬技术已经很娴熟了，它爬上高高的大树，正在享受春日暖阳。

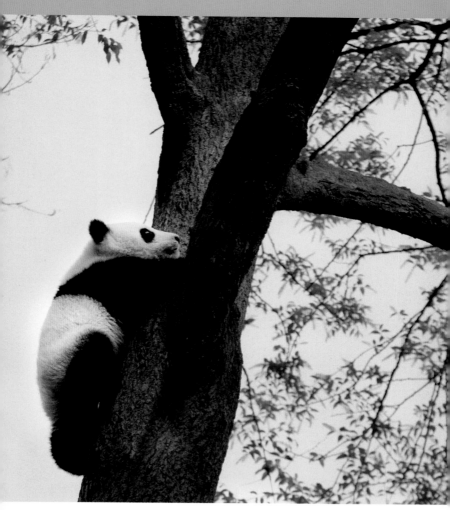

刘
建
军

摄

回归大自然的「张想」

2012年3月，在熊猫中心卧龙核桃坪基地野化培训圈里，幼年时的大熊猫"张想"依偎在妈妈"张卡"怀里，享受着温馨的亲子时光。"张想"是参与"母兽带崽"进行野化培训的第二只大熊猫，于2011年出生在卧龙核桃坪野化培训圈。2013年11月6日是个重要日子，"张想"即将回归大自然。清早，工作人员为"张想"检查身体，准备食物和水。上午8时，"张想"正式出发前往雅安市石棉县栗子坪自然保护区。上午11时33分，胖乎乎的"张想"不紧不慢地走出笼门，短暂地熟悉环境之后，它很快小跑着一头扎进了小相岭山系的莽莽森林中。自此，"张想"成为全球第一只放归野外的人工繁育雌性大熊猫。

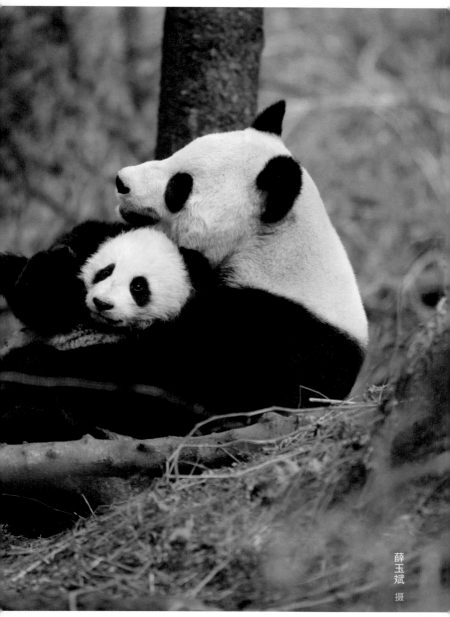

薛玉斌 摄

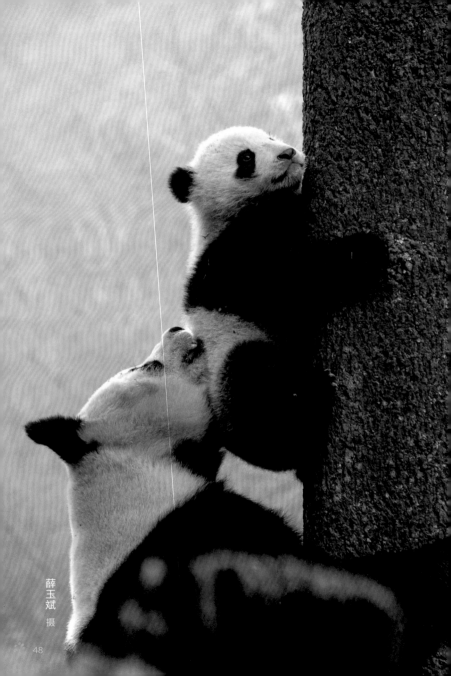

薛玉斌 摄

2016 年 8 月，在熊猫中心卧龙核桃坪基地，妈妈"思雪"正在教它的孩子"映雪"爬树。担心小家伙爬得过高摔下来，"思雪"轻咬"映雪"的背部，准备把它从树上拽下来。"映雪"是一只雌性大熊猫，2015 年 7 月出生，是参与"母兽带崽"野化培训的大熊猫。2017 年 11 月，"映雪"与另一只通过野化培训的大熊猫"八喜"一同在四川雅安市石棉县栗子坪国家级自然保护区被放归。这是全球第二次同时放归两只大熊猫。

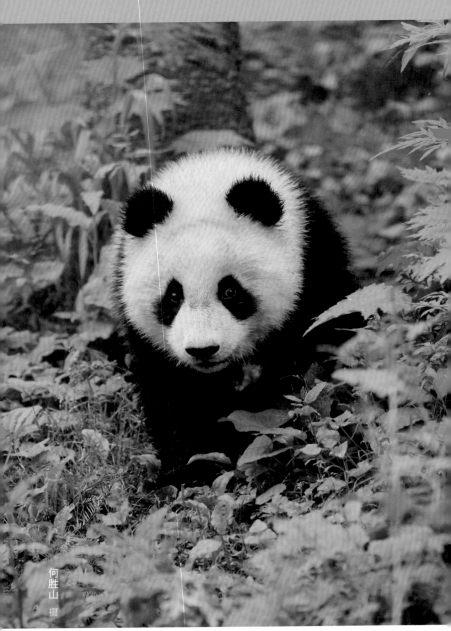

何胜山 摄

「小核桃」出逃记

　　"小核桃"小时候喜欢安静、懒于运动。在参与第二阶段的野化培训时，它的性情突然发生了大的转变。野化培训圈虽然宽广，但仍满足不了它对大自然的向往。一场大雨后，围栏下的泥土有些松动。"小核桃"迅速刨了一个出口，准备挖洞"潜逃"，被监测的工作人员抓个正着。一计不成又生一计，"小核桃"爬到围栏里高高的树杈上，借用树的枝丫，跳到了另一个围栏里，又被工作人员抓了个现行。虽然出逃之路几经艰辛，但也为它未来在大自然里生活积累了经验。

奔向大自然

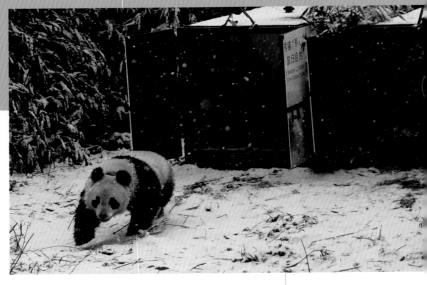

2018年12月27日，在都江堰市龙溪－虹口国家级自然保护区，经过野化培训考核合格的"琴心"和"小核桃"相继奔向没有围栏的大自然。2021年，四川省都江堰国有林场通过红外相机发现野生大熊猫踪迹，疑似放归的大熊猫"琴心"或"小核桃"。熊猫中心专家团队前往现场勘验，并采集粪便样本进行检测，确定这只大熊猫正是三年前放归的"小核桃"。

李传有

摄

雪中行

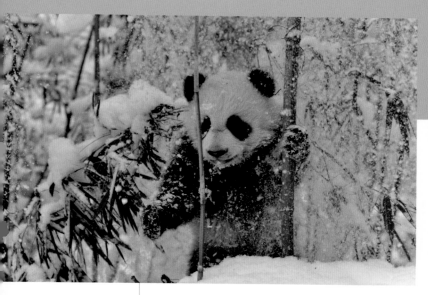

罗波 摄

活泼好动、充满好奇，是半岁大熊猫宝宝最明显的特征。今天迎来了"熊生"的第一场雪，外面的雪景可真漂亮！到饭点了，奶爸奶妈们端来了盆盆奶，淘气宝宝却趁着喝奶的间隙跑到积雪深厚的竹林里玩。可惜自己的小短腿好像不太争气，嵌在雪地里怎么也拔不出来，只得呼唤奶爸奶妈快来救救"淘气包"。

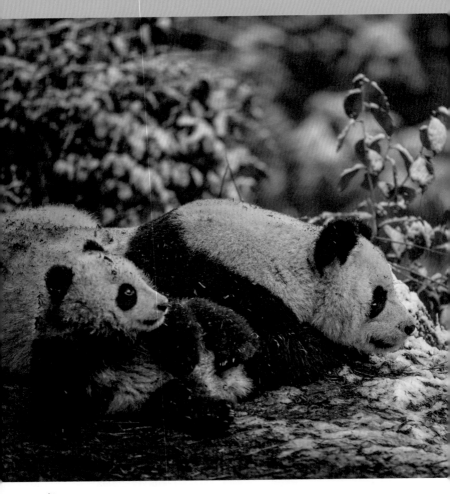

何胜山 摄

有天赋的「映雪」

"映雪"是母亲"思雪"参加"母兽带崽"野化培训并放归的第二只幼崽。在母亲和工作人员的双重呵护下，面对复杂多变的野化培训环境，从一开始就表现出了顽强的生命力，生长发育和行为各项指标都略高于正常水平。在它一岁时的一个雨夜，狂风骤雨将培训圈内一棵大树连根拔起，"映雪"及时察觉到危险，迅速选择安全地带进行躲避，同时通过自身良好的攀爬能力，上树观察周围的情况变化。

大熊猫的竞食动物有哪些？

答：主要有小熊猫、中华竹鼠、黑熊、野猪、猪獾、豪猪、羚牛等。

幼年大熊猫的天敌主要有哪些？

答：主要有豹、豺、金猫、黄喉貂等。

大熊猫只在白天活动吗？

答：大熊猫不只在白天活动，它在夜晚也能活动，属昼夜兼行动物。

大熊猫冬眠吗？

答：大熊猫不冬眠。

大熊猫怕冷还是怕热？

答：大熊猫惧酷热，不怕冷。

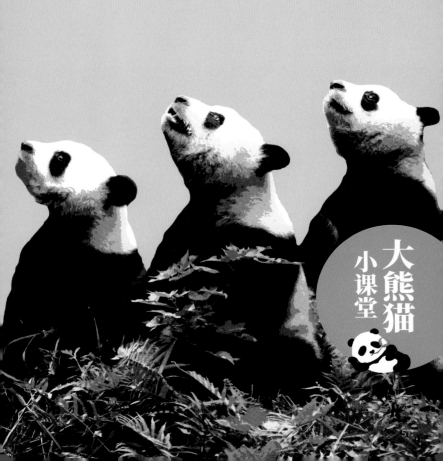

大熊猫
小课堂

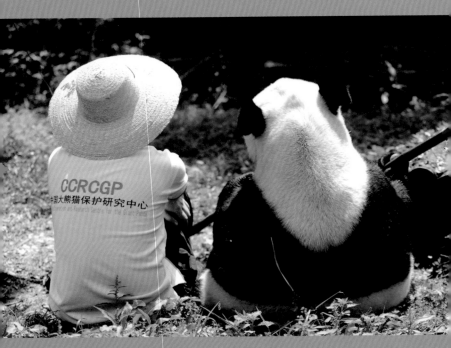

CCRCGP
中国大熊猫保护研究中心

王
淳
摄

与病魔抗争的「鹏鹏」

"鹏鹏"是一只不幸又幸运的大熊猫。1999年9月出生的"鹏鹏"于2011年罹患白内障，兽医为它做了手术，但术后视力一直恢复不佳。此后，它一直居住在熊猫中心都江堰基地环境相对清幽的监护兽舍。"鹏鹏"性格温和，乖巧懂事，不管是喂食、检查身体或其他，总是非常配合。饲养员唐诚每天会花大量时间陪它聊天，因为他相信虽然"鹏鹏"视力不好，但它一定能感受到他的温暖。平时他还会鼓励"鹏鹏"多到室外活动，有时候他们会并肩席地而坐，享受蓝天白云带来的惬意。在朝夕相处中，他们建立了深厚的情谊。天有不测风云，2017年11月底，"鹏鹏"突发疾病昏迷，最终于12月17日离开了爱着它的世界。

不偏心的「水秀」妈妈

"水秀"是一位博爱的妈妈，2021年，"水秀"除了带自己的儿子"茅茅"外，还帮着带"宝宝"的小儿子"宝元"。两个小家伙非常顽皮，"水秀"脾气很好，经常任由俩孩子欺负。俩孩子打闹时，"水秀"也会主持公道，不会偏心自己的孩子。有一次"宝元"在外圈的架子上睡觉，"茅茅"发现后悄悄地爬上去将"宝元"一把推下，并霸占了"宝元"的位置，"宝元"瞌睡未醒，被摔下后，懵懵地躺在地上，这一幕刚好被"水秀"瞧见，于是"水秀"将"茅茅"从架子上拖下来并轻咬着，似乎是在告诉它不要欺负小伙伴。

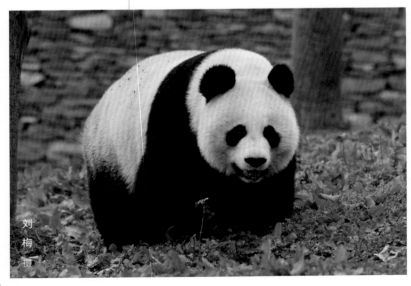

刘梅 摄

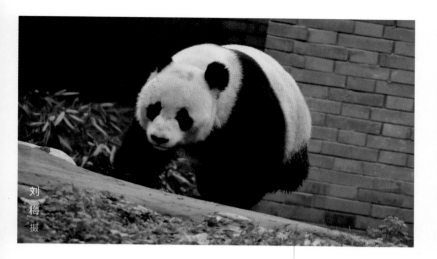

刘梅 摄

"戴立"做完截肢手术后，仍然顽强、乐观地生活着。它成年后，饲养员们开始操心三条腿的它怎么顺利参与繁育计划，将优秀的野外基因遗传下来，于是培训"戴立"学会本交是饲养员们的一项重要任务。当有合适的雌性大熊猫发情时，饲养员发现"戴立"有强烈的交配意愿，于是就帮它想了很多办法最终完成交配，虽然"戴立"还没有后代，但是培训它本交这项任务算是圆满完成了。

「戴立」谈恋爱

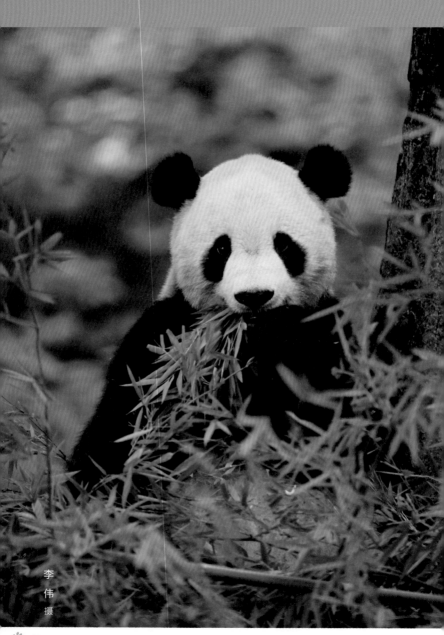

李 伟 摄

众星捧月的"泰山"

"泰山"于 2005 年 7 月 9 日出生在美国华盛顿国家动物园，是旅美大熊猫"添添"和"美香"的儿子。它的降生吸引了无数人的眼球，仅起名字就吸引了 20 多万美国民众参与。每逢"泰山"过生日，都会有"粉丝"赶来庆祝。按中美最初约定，"泰山"将在两周岁时被送回中国。然而美方两次强烈要求延长时间，均获中国政府同意。为表示庆祝，华盛顿市将 4 月 24 日定为"熊猫日"。2010 年 1 月 30 日，"泰山"准备启程回国，在风雪中美国民众纷纷赶至华盛顿国家动物园为它送行。如今，"泰山"在熊猫中心神树坪基地，已经完全适应了国内的生活并且有了自己的后代。

暴雨的考验

2010年9月3号，"草草"的孩子"淘淘"刚满月，身体健康，体表已经出现了和成年大熊猫一样的毛色。但它所在的野化圈舍突然下起了大雨，"草草"蜷缩在草丛里，努力地把幼崽藏在自己的腋窝里，但是不一会，"草草"突然站起身，把"淘淘"放在地上，自己躲进草丛深处去了。空旷的地面上，黑白相间的"淘淘"显得格外醒目，也格外弱小，漆黑的夜幕和疯狂的大雨似乎快要将它吞噬。值班人员谢浩通过监控视频观察到这一情况非常担心，此时幼崽体表的被毛尚不足以保持体温。是暂时把幼崽挪到避雨的地方，还是尊重母亲的选择？经过一番思想斗争，最终他还是选择了相信"草草"。"淘淘"顺利经受了暴雨的考验并茁壮成长。

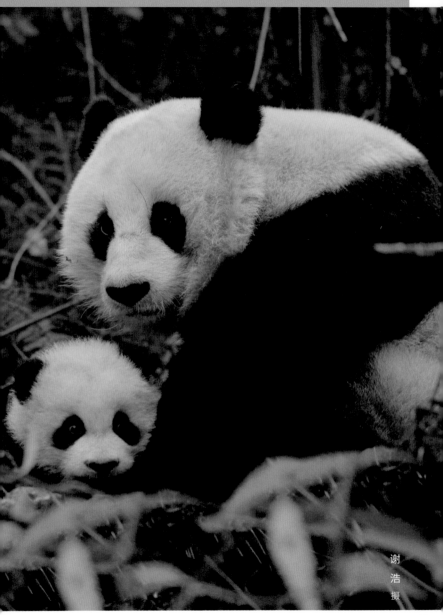

谢浩摄

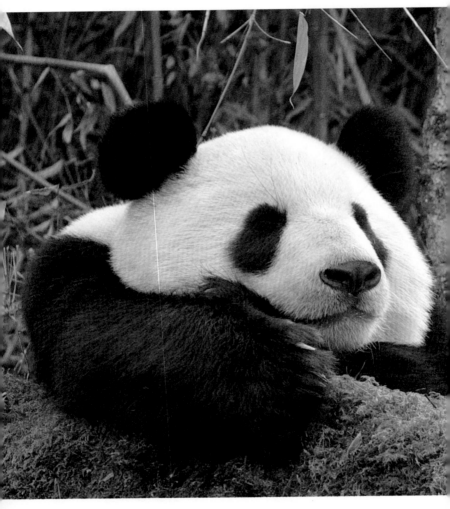

刘
斌
摄

"祥祥"是大熊猫野化放归的先驱，它是全球首只放归野外的圈养大熊猫。2003年7月，即将满两岁的"祥祥"开启了野化培训之路，在野化圈舍，它很快学会了各项野外生存基本技能，并且有了领地意识，逐步摆脱了对人类的依赖。即使面对从小将它养大的饲养员刘斌，"祥祥"也凶神恶煞般地把他驱逐出领地。2006年，"祥祥"在卧龙邓生沟被放归，头也不回地消失在山林中。2007年春，它因与野生大熊猫打斗摔下悬崖，不幸离开了我们。

网红「冰冰」

"冰冰"2015年8月出生于熊猫中心雅安基地，它是大熊猫"姚蔓"和"阳阳"的孩子，有一个双胞胎哥哥叫"青青"。两只大熊猫从小就备受网友喜爱，吸粉无数，是十足的网红，网友还亲切地给它俩取了绰号，叫"蔓越煤"和"蔓越碳"。"冰冰"的幼年时光，有很长时间是在熊猫中心都江堰基地的梧桐树上度过的。如今它已经成长为两个孩子的母亲了。2021年，"冰冰"诞下一对双胞胎，成功升级为妈妈。

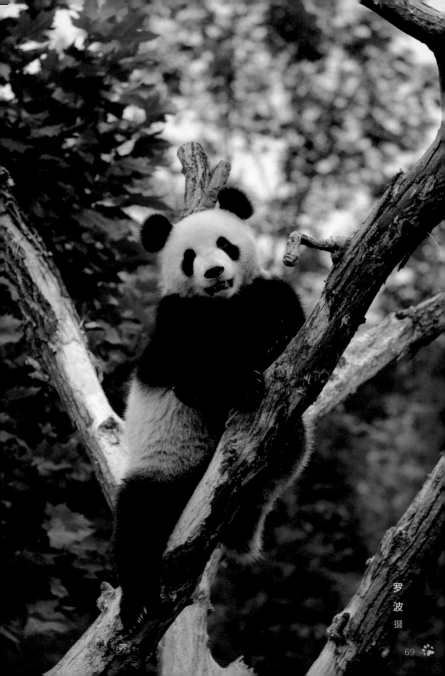

罗波 摄

长途跋涉的「张想」

2013 年 11 月，"张想"被放归到四川雅安市石棉县栗子坪自然保护区。2017 年 2 月，在四川凉山冕宁县的冶勒自然保护区，红外相机记录到一组大熊猫的画面。经专家辨认，这正是 3 年多前被放归的"张想"。"张想"的放归地和红外相机的拍摄地分别属于公益海局域种群和石灰窑局域种群。放归的 3 年多里，"张想"完成了两个相对独立的局域种群间的迁徙，是第一只从一个局域种群移动到另外一个局域种群的野化放归大熊猫，这是放归工作取得的一个重要突破。

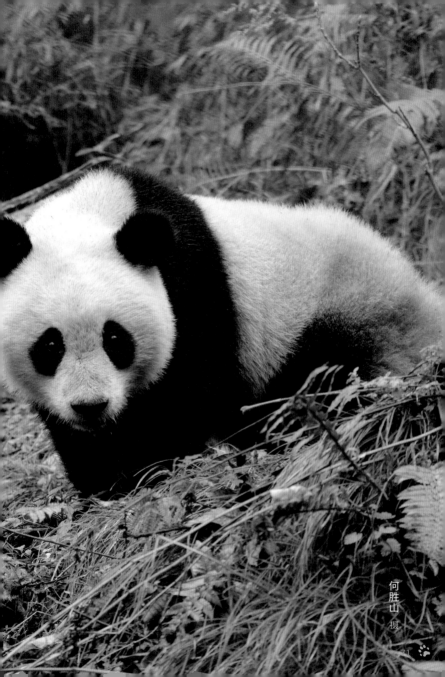

何胜山 摄

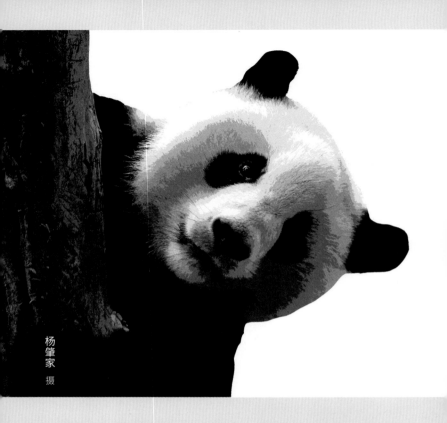

杨肇家 摄

大熊猫会爬树吗？

答：会，它们是爬树高手。

大熊猫会游泳吗？

答：大熊猫能涉水，会游泳。

坚硬的竹子会刺伤大熊猫的胃肠吗？

答：**不会**。因为大熊猫消化道的肌层厚，消化道中存在**丰富的多细胞和单细胞黏液腺**，这些黏液腺分泌的黏液对消化道起着保护作用。

大熊猫的胃是什么样的?

答：大熊猫的胃属于**单室有腺胃**，呈典型的"U"形曲囊袋状。

大熊猫吃肉吗?

答：大熊猫的祖先是**食肉目动物**，至今它们仍保留着祖先的一些特性。在有条件的时候**它们仍然是要吃肉的**。

大熊猫小课堂

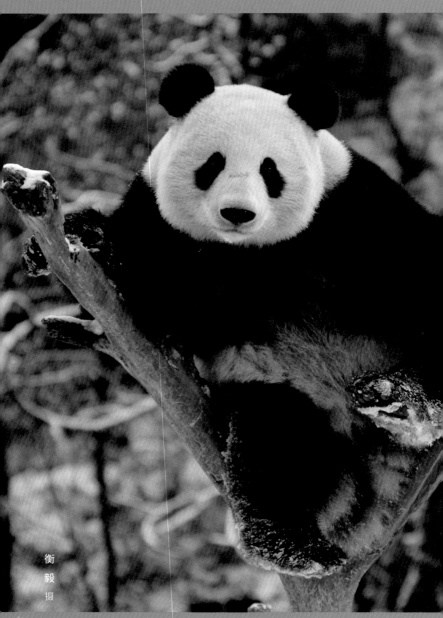

衡毅 摄

万众瞩目的"美生"

"美生"于 2003 年 8 月 19 日出生在美国圣地亚哥动物园，是我国第二对旅美大熊猫"白云"和"石石"的后代，也是第一只在美国通过自然交配诞生的大熊猫。"美生"的出生标志着大熊猫国际合作研究进入了一个新的领域。在美国圣地亚哥动物园的 4 年里，"美生"是美国民众的明星和宠儿，美国民众把它当成家人和朋友来关心和爱护。2007 年，作为中美合作的结晶和中美人民友好的使者，"美生"回国受到两国的高度重视，熊猫中心派出专家亲自前往美国迎接，同时，美方也派出专家亲自护送"美生"回国。

他乡遇故人

"园子"从小聪明活泼，凭着"人来疯"的性格，收获了一大波粉丝，其中就有一位超级志愿者——"熊猫仆人"林唯舟，她长时间居住在熊猫基地，看着"园子"出生、长大，对"园子"有着深厚感情。2012年1月，"园子"从成都前往法国博瓦勒动物园，开启为期10年的中法大熊猫繁育合作计划。2012年底，林唯舟带着对"园子"的牵挂，飞往法国探望"园子"。见到正在散步的"园子"，她轻轻呼唤了一声，"园子"立刻转过头来，咩叫着望向她，林唯舟激动得眼泪立刻掉下来，也以咩叫声回应它。不枉她千里迢迢，远渡重洋来看它，"园子"还记得她这位老朋友。

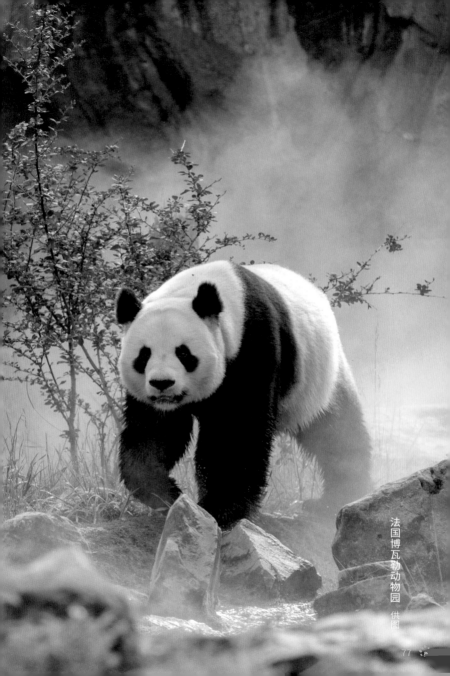

法国博瓦勒动物园 供图

听不懂家乡话的「贝贝」

美国华盛顿国家动物园 供图

"贝贝"于2015年8月22日出生在美国华盛顿国家动物园，一出生就是当地人们心中的明星，一举一动都受到美国民众的热切关注。2015年9月25日，中美两国元首夫人为它共同取名"贝贝"。2019年11月19日，"贝贝"回到熊猫中心雅安基地。刚回国的"贝贝"听不懂四川话，也看不懂饲养员的任何指令，饲养员与它之间的交流是一大难题，更别提培养感情了。饲养员只能试着用美国口音叫它，"贝贝"居然听懂了。看到"贝贝"这一反应，饲养员深感欣慰，继续用这种语气跟它交流，待熟悉它的脾性后，再慢慢教它适应家乡方言。

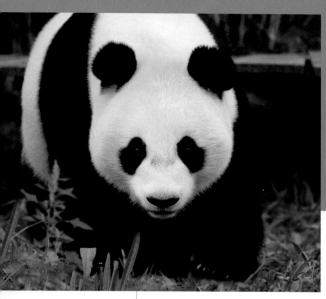

中荷两国的友好使者

荷兰欧维汉动物园 供图

2017 年 4 月 11 日，"武雯"和"星雅"从熊猫中心卧龙神树坪基地启程前往荷兰，这是中国大熊猫首次旅居荷兰土地。随后，"武雯"和"星雅"乘车前往荷兰中部乌得勒支省雷纳市欧维汉动物园的新家。荷兰欧维汉动物园斥资 700 万欧元，为它们打造了一座"史上最豪华熊猫馆"。欧维汉动物园园长表示，他希望荷兰人不仅通过熊猫馆了解大熊猫这一濒危物种，还能通过熊猫馆的建筑风格了解中国特色的传统建筑。

英雄母亲"阳阳"

2003年3月，大熊猫"龙徽"和"阳阳"旅居奥地利维也纳美泉宫动物园。"阳阳"于2007年、2010年、2013年先后产下3只雄性幼崽，分别取名"福龙""福虎""福豹"。2016年，"阳阳"再次产下一对双胞胎，这是"龙徽"和"阳阳"通过自然交配后产下的第四胎，创下了欧洲圈养大熊猫自然交配生产记录。产下双胞胎后，"阳阳"选择同时哺育幼崽。野外环境中的大熊猫若产下双胞胎，一般会选择较为强壮的一只哺育，圈养环境产下双胞胎的大熊猫妈妈大多也不愿意同时带两只幼崽。

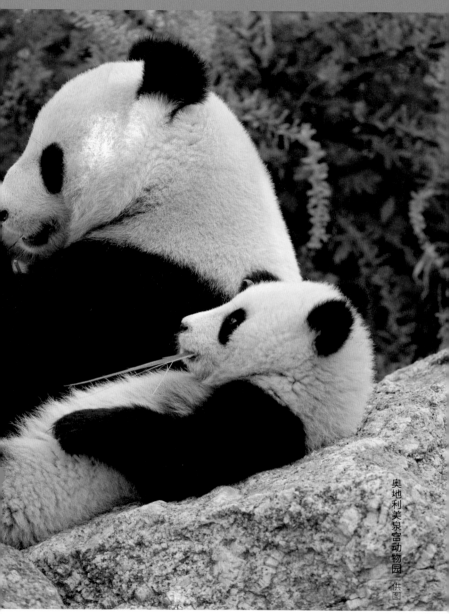

奥地利美泉宫动物园 供图

81

「拯救」动物园的友好使者

2012年1月，在中法建交48周年之际，"欢欢"和"园子"一起乘坐专机，到达法国，随即前往法国博瓦勒动物园。动物园为迎接"欢欢"和"园子"，精心建造了2.5公顷既有中式色彩的亭台楼阁，又有法式开放庭院的"熊猫馆"。此外，动物园还进行了广泛宣传，从巨型海报到各类宣传画册无一例外都是大熊猫的照片，餐厅内，无论是一次性水杯还是餐巾纸都印着大熊猫图案。"欢欢"和"园子"的到来，使原本冷清的动物园游客量倍增，一跃成为法国最有竞争力的动物园。

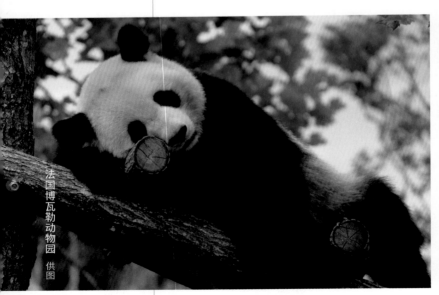

法国博瓦勒动物园 供图

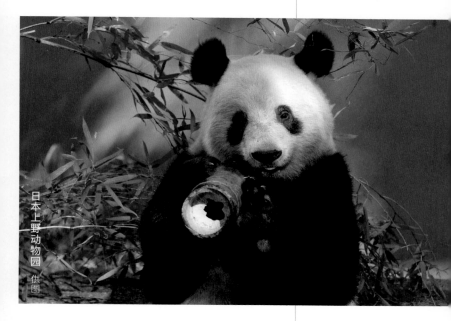

日本上野动物园 供图

"香香"，2017 年 6 月出生于日本东京上野动物园，它的爸爸叫"比力"，妈妈叫"仙女"。它出生的消息，上了日本各大媒体头条，是日本家喻户晓的大明星。从出生开始，它就成为上野动物园的"镇园之宝"，为了一睹它的芳容，游客们通常需要排很长时间的队。粉丝们亲切地叫它"小香猪""香香公主""皮皮香"。如今它已经 5 岁啦。2023 年 2 月"香香"回到祖国的怀抱。

大明星
「香香」

海归
大熊猫

大熊猫"华美"由中国政府命名，是首只在国外出生后回到中国的大熊猫。它1999年出生于美国圣地亚哥动物园，是1990年以来在西半球出生的第一只大熊猫，也是历史上在美国出生的第五只大熊猫。2004年2月13日"华美"从美国回到国内，运抵熊猫中心。

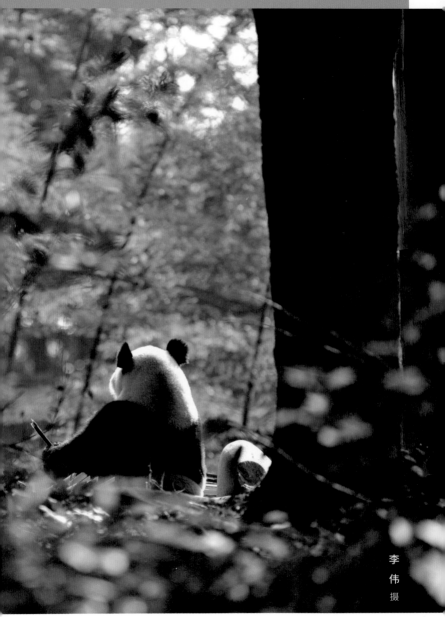

李 伟 摄

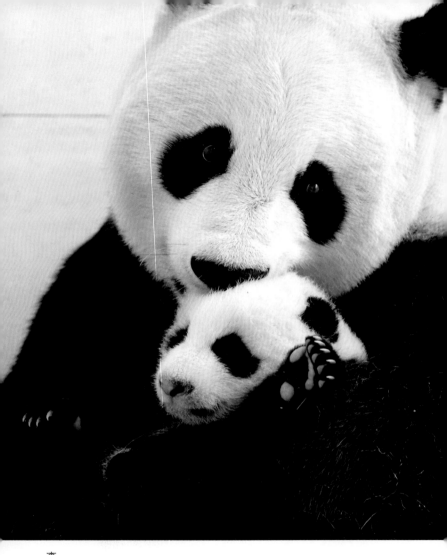

李传有

摄

野性十足的「珍漂亮」

"珍珍"2007年8月出生于美国圣地亚哥动物园，性格活泼开朗，适应能力较强，因长相甜美，被网友称为"珍漂亮"。"珍珍"于2010年9月26日从美国回到熊猫中心。2018年春天，"珍珍"被选中参加野外引种项目，5月31日，本该在野外寻找配偶的"珍珍"被发现在汶川县绵虒镇金波村"走村串户""体察民情"，刨蜂箱、钻竹林、越草地，到处穿行。看见村民围观拍照，"珍珍"不但没紧张，还显得落落大方，当地村民及时通知了熊猫中心专家。当天下午，在村民的帮助下，"珍珍"被送上专用车辆，提前回到熊猫中心。

我们的「小礼物」

"小礼物"2012 年 7 月 29 日出生于美国圣地亚哥动物园。它的妈妈是"白云"，它是妈妈的第六个孩子。2019 年，妈妈带着它回到了故乡中国。2019 年 10 月，高大英俊的它前往九寨沟县勿角乡的甲勿海大熊猫保护研究园开展合作交流。这里环境非常好，有高高的大山，枝繁叶茂的大树，还有淙淙的流水，大家在这里生活得非常开心。

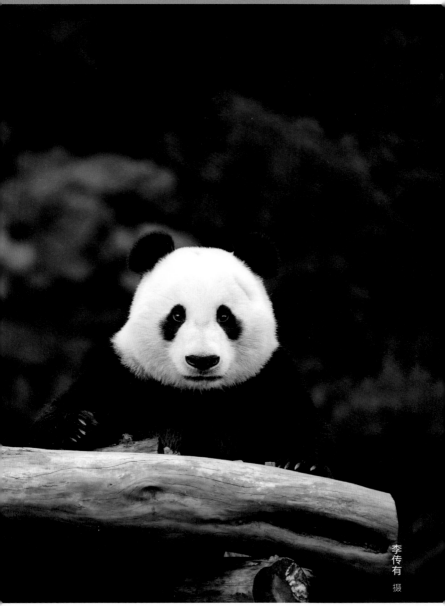

李传有 摄

大熊猫对自己的幼崽会全部抚养吗？

答：雌性大熊猫在一胎产下一只幼崽时，都会对自己产下的幼崽精心养育；当它们一胎产下两只或两只以上幼崽时，大部分的雌性大熊猫会只选择其中最健康强壮的一只哺育，而将其余的幼崽丢弃不管，这就是大熊猫的弃崽行为。

大熊猫幼崽出生多久后能长成大熊猫的模样？

答：大熊猫幼崽出生后，仅需**两个月**的时间即可长成大熊猫的模样。

大熊猫出生后多长时间睁眼？

答：大熊猫出生后 40 天左右开始睁眼，50 天左右，眼睛完全睁开，70 ～ 90 天开始有视觉。

大熊猫出生后多长时间开始长牙？

答：大熊猫出生后 3 个月开始长牙，6 个月时乳牙基本长齐。

大熊猫走路的姿势是什么样的？

答：大熊猫走路是内八字姿势。

大熊猫小课堂

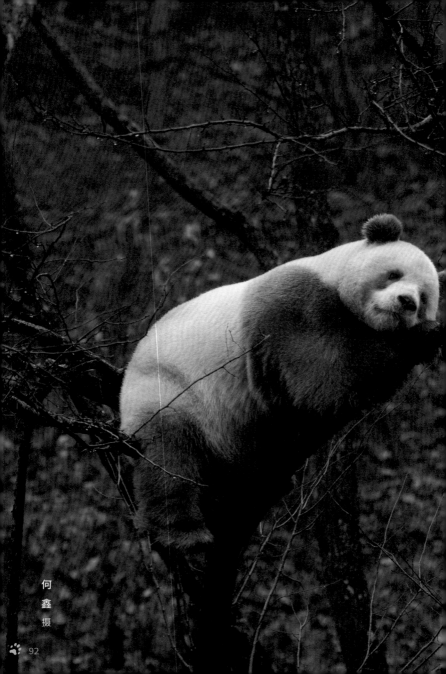

何
鑫
摄

相信任何人看到七仔，都会被它的独特吸引。2009 年，佛坪自然保护区工作人员发现了一只棕白色大熊猫幼崽；它尚未睁眼，也不会爬动，有"雪白雪白的体毛"。它被救至陕西省珍稀野生动物抢救研究中心，取名"七仔"，是秦岭有记载的第七只棕白色大熊猫。"慢悠悠""好脾气"是饲养员们对它最为深刻的印象，而它也是靠着这个特性，猫缘""人缘"都相当不错。天气好的时候，"七仔"便和小伙伴们一起到外面玩耍，它们时而追逐打闹，时而比赛爬树。虽说爬树是大熊猫的看家本领，但"七仔"经常被急躁的小伙伴你咬我拉，一不留神就被摔个四脚朝天，或者咕噜噜从假山上滚下去，但它翻起身来，依旧慢悠悠、乐呵呵地去找小伙伴玩。

不一样的
「七仔」

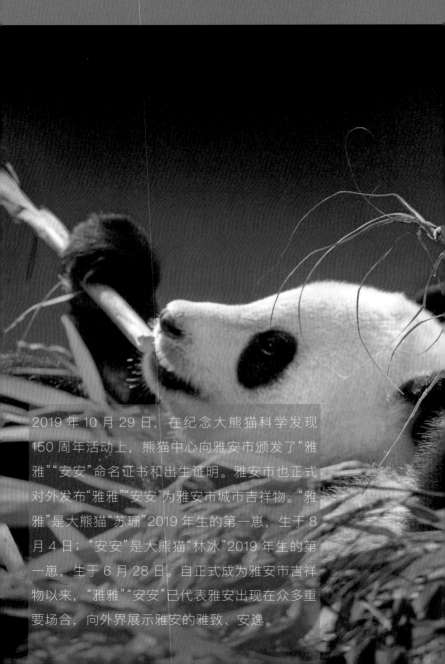

2019 年 10 月 29 日，在纪念大熊猫科学发现150 周年活动上，熊猫中心向雅安市颁发了"雅雅""安安"命名证书和出生证明。雅安市也正式对外发布"雅雅""安安"为雅安市城市吉祥物。"雅雅"是大熊猫"苏珊"2019 年生的第一崽，生于 8月 4 日；"安安"是大熊猫"林冰"2019 年生的第一崽，生于 6 月 28 日。自正式成为雅安市吉祥物以来，"雅雅""安安"已代表雅安出现在众多重要场合，向外界展示雅安的雅致、安逸。

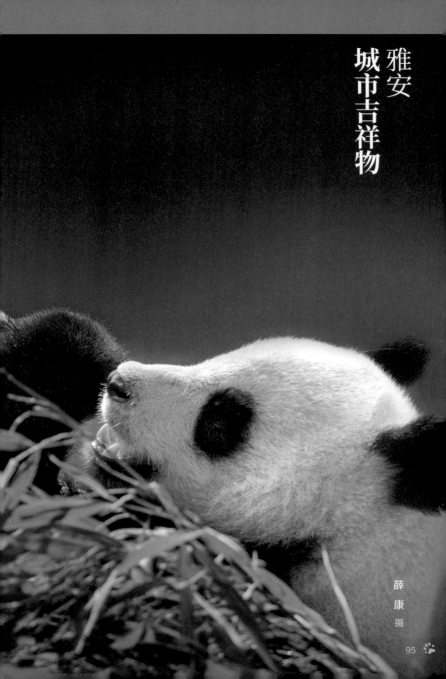

雅安
城市吉祥物

薛康 摄

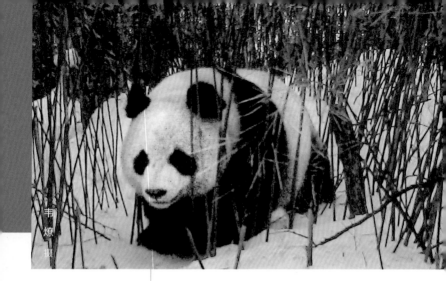

韦燎 摄

警惕的 野生大熊猫

四川黑水河自然保护区，地处成都平原和川西高原接壤地带，是大熊猫栖息地。2005年，一位摄影师有幸在保护区的森林里偶遇一只野生大熊猫，在摄影师快速按下快门后，野生大熊猫发现了他，于是迅速消失在茂密的山林里。

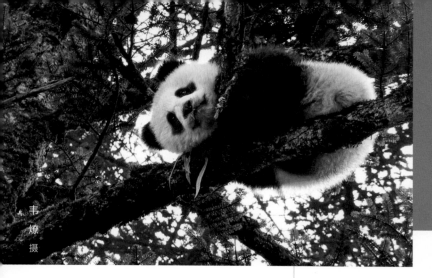

韦燎 摄

大熊猫善于爬树，也爱嬉戏。爬树的行为一般在临近求偶期，或逃避危险，或彼此相遇时弱者借以回避强者的一种方式。成年的大熊猫几乎没有天敌，但大熊猫幼崽在野外遇到天敌很容易受到攻击，因此大熊猫幼崽大部分时间都喜欢待在较高的树杈上，在树上也利于观察周围环境及其他野生动物，以帮助它们及时避险。2014 年，在黑水河自然保护区，一位摄影师在一棵冷杉树上看见了一只大熊猫幼崽，为了不打扰到它，摄影师快速拍下照片后，悄然离开。

野外友好的
大熊猫幼崽

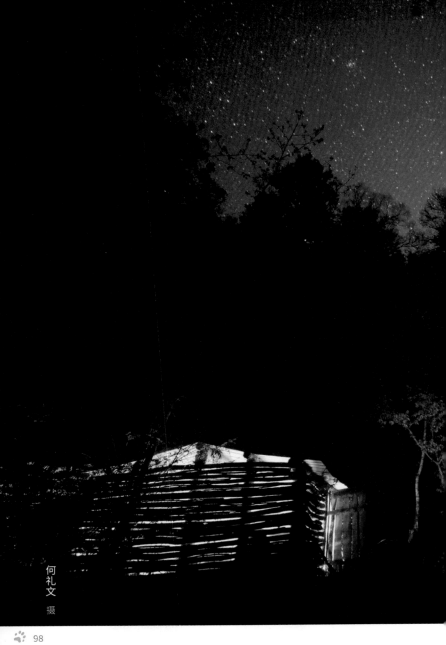

何礼文 摄

甘肃省白水江国家级自然保护区地处大熊猫国家公园甘肃片区，是科研人员监测野生大熊猫活动的重要区域。野外工作条件十分艰苦，一天的工作结束后，科研人员们通常只能借宿在简陋的农家小木屋里。星光点点，陪伴着大熊猫保护者的奉献足迹。

星空下的小木屋

图书在版编目（CIP）数据

熊猫印记 / 国家林业和草原局主编
北京：中国林业出版社，2023.6
ISBN 978-7-5219-1856-4

Ⅰ．①熊… Ⅱ．①国… Ⅲ．①大熊猫－艺术摄影－
中国－现代－摄影集 Ⅳ．① J429.5

中国版本图书馆 CIP 数据核字（2022）第 161221 号

总 策 划	路永斌						
出 版 人	成 吉						
策划编辑	何 蕊						
责任编辑	何 蕊	李 静	许 凯	刘香瑞	杨 洋	王 远	
宣传营销	王思明	杨晓红	蔡波妮	李思尧			
装帧设计	周周设计局						
护封绘图	戴 领						

出版发行	中国林业出版社（100009 北京市西城区刘海胡同 7 号）
电　话	（010）83143666
制　版	北京智周万物文化传播有限公司
印　刷	北京雅昌艺术印刷有限公司
版　次	2023 年 6 月第 1 版
印　次	2023 年 6 月第 1 次印刷
开　本	787mm×1092mm　1/32
印　张	3.5
字　数	150 千字

未经许可，不得以任何方式复制或抄袭本书之部分或全部内容。
© 未经许可 侵权必究

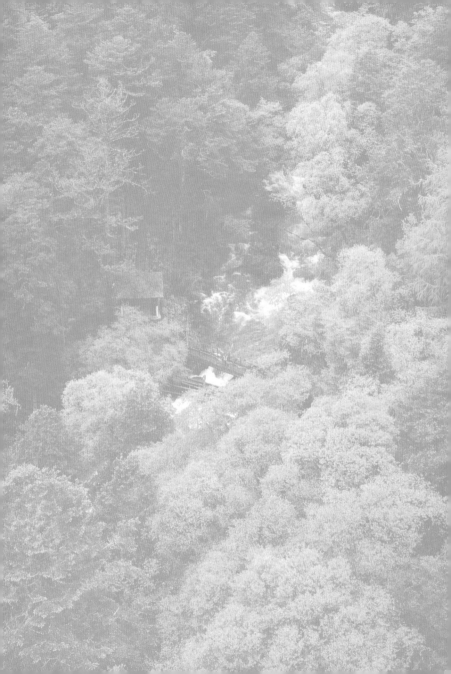